PROJET

DE

MODIFICATIONS AUX STATUTS

DE

L'ASSOCIATION DES ARTISTES DRAMATIQUES

PRÉSENTÉ

PAR LE COMITÉ

A L'APPROBATION DE L'ASSEMBLÉE GÉNÉRALE EXTRAORDINAIRE DU 12 AOUT 1855,

PRÉSIDÉE

PAR M. LE BARON TAYLOR,

COMMANDEUR DE LA LÉGION-D'HONNEUR, MEMBRE DE L'INSTITUT.

M. ALEXIS THUILLIER, Trésorier, rue de Bondy, 68.

1855.

TYPOGRAPHIE DE JULES-JUTEAU, RUE SAINT-DENIS, 841.

A MM. LES MEMBRES DE L'ASSOCIATION

DES ARTISTES DRAMATIQUES.

Paris, ce 29 Août 1855.

Messieurs et chers Confrères,

L'Assemblée générale extraordinaire, sous la présidence de M. le baron Taylor, a eu lieu le dimanche 12 août 1855, à une heure et un quart précise, dans la grande salle du Conservatoire impérial de musique et de déclamation, ainsi qu'elle avait été annoncée dans les journaux spéciaux, affichée dans tous les foyers de théâtres et dans toutes les agences dramatiques.

Aux termes de l'article 22 des statuts, on sait que *le nombre des sociétaires convoqués ne peut excéder cinq cents.*

Cinq cents sociétaires avaient donc été convoqués.

Le but de cette convocation était de présenter à l'approbation de l'assemblée, représentant l'universalité des Sociétaires, *quelques Modifications aux Statuts actuellement en vigueur*, afin de pouvoir les soumettre ultérieurement à l'examen de S. E. M. le Ministre de l'Intérieur.

417 Sociétaires se rendirent à cette assemblée.

387 ont pris part au vote.

Deux cent soixante-trois membres ont voté *pour* les modifications.

Cent vingt-quatre ont voté *contre*.

En conséquence, *les deux tiers plus cinq voix ayant approuvé les modi-*

fications, le président a proclamé au nom de l'Assemblée générale représentant l'universalité des Sociétaires, qu'il y avait lieu d'adresser une requête à S. E. Monseigneur le Ministre de l'Intérieur pour solliciter un décret impérial sanctionnant lesdites modifications.

La séance a été levée à cinq heures moins un quart.

L'exposé des motifs de ces modifications, et les modifications elles-mêmes, publiés ci-après, prouveront clairement à tous ceux qui n'ont pu assister à cette Assemblée, l'urgence de ces modifications, la sagesse et l'utilité de leur nature. Un progrès salutaire les a inspirées, et ce progrès s'obtiendra sans porter atteinte en quoi que ce soit aux droits acquis.

La constante préoccupation du Président-Fondateur de l'Association et du Comité a été d'améliorer le sort de tous les comédiens *indistinctement*. Les intentions du Comité mal comprises et mal interprétées par quelques Sociétaires, ont été commentées, discutées, attaquées et condamnées avant même d'être connues.

Le vote de l'assemblée générale a fait justice de ces fausses et regrettables interprétations.

Les pièces suivantes établiront les faits sous leur véritable jour.

Pour le Comité,
Le Président-Fondateur,
B^{on} **I. TAYLOR.**

Pour copie conforme,
Le Secrétaire,
Eugène PIERRON.

ASSEMBLÉE EXTRAORDINAIRE

DE

L'ASSOCIATION DE SECOURS MUTUELS
Entre les Artistes Dramatiques

DANS LA GRANDE SALLE DU CONSERVATOIRE IMPÉRIAL DE MUSIQUE ET DE DÉCLAMATION.

Le Dimanche 12 Août 1855.

417 SOCIÉTAIRES PRÉSENTS.

PRÉSIDENCE DE M. LE BARON **TAYLOR**, C. ✻,
Membre de l'Institut, Commandeur de la Légion-d'Honneur.

68, *Rue de Bondy.*

Membres du Comité :

MM. BATTAILLE, — ALBERT, — DE FONTENAY, — E. PIERRON, GOT, — FLEURET, — E. MOREAU, — AMANT, — AMBROISE, — ARNAULT, — BERTHIER, — BRESSANT, — CHILLY, — COLSON, — DÉRIVIS, — DUPUIS, — FECHTER, — FRÉDÉRICK-LEMAITRE, — LECLÈRE, — SAINT-MAR, — SURVILLE, — VALNAY.

Sociétaires :

Achard, — Adalbert, — Addice, — Alfred-Albert, — Albert (Pierre), — Alerme, — Allais, — Allié, — Amédée, — Anaïs-Jeanne, — Année, — Annet-Gillon (M^{me}), Armand (Henri), — Armand de Bougars, — Arnaud-Laporte, — Arondel, — Arondel (M^{me}). — Arquet, — Arsène Michot, — Artus, — Astruc.
Bachelet, — Ballande, — Baret père, — Baret fils, — Baron (A.), — Baucheron (A), Beck de Moranges (M^{me}). - Belmont, — Belnie, — Belval, — Bergeron, — Bert, — Bertrand (Raoul), — Bidaut, — Bisson-Laval, — Blondeau (A.), — Blum, — Boni (E.), — Borie, — Bouché (Victor), — Bouffé, — Bougnol, — Boulo, — Bourgeois, — Bousquet, - Boileau, — Bonnehée, — Bordier, — Brasseur, — Braux, — Brémont, — Bussine, — Butaut.
Camille Donjeu, — Candeilh, — Carré, — Carrée (J.-B.), — Cassard, — Castel, — Caudron (M^{me}), — Caudron, — Cécile (M^{lle}), — Chaillou, — Chaillou (M^{lle}), — Chambéry, — Chambéry (M^{me}), — Charier, — Chatout-Sainti (M^{me}), — Chaumont, — Chazotte, — Chevalier (Henriette), — Chevalier (Emma), — Chevalier, — Chollet, — Christian, — Coderat, — Colbrun, — Cordier, — Coste Maurice, — Couderc, — Couget (Honoré), — Coulon, — Courbier (Alexis), Coutard, — Couailhac, — Cullier.
Dalis, — Damade, — Damy, — Danceray, — Danglade, — Danterny, — Daudel. — David (Noël), — Debonnaire, — Debreuil, — Delacroix, — Delafosse (Isidore), — Delafosse-Compagnon, — Delamarre (Ferdinand), — Delaunay-Riquier, — Delaunay-Dominique, — Delhomme, — Delierre, — Delot, — Deloris, — Delpierre, — Deshayes, — Désirée (M^{lle}), — Depesseville, — Desportes (James), — Desert (Arthur,) — Deyla, — Didier (du Cirque), Didier, — Doche, —

Doisy, — Donatien, — Dossion, — Douin, — Douvry, — Drouville (Robert), — Dubarry, — Duchâteau, — Duchesne, — Dumas, — Dunoyer, — Duprat. Esther, — Estor.

Faille, — Fargueil, — Faure, — Favart (Mlle), — Félix Melotte, (Mme), — Félix-Letulle, — Félix, — Fiétez, — Filhol (Emile), — Filhol père, — Finart, — Fonta, — Fontbonne, — Fourey (Ludovic), France, — Francisque, — Fresne.

Galabert. — Gallon, — Garraud, — Gastineau, — Gautier (A.), — Gautier (Louis), — Génard, — Genet (Paul), — Georges, — Glacon, — Gobert, — Godin, — Godin (Mme), — Grandel, — Grandville, — Grassau (Lucien), — Grassot, — Grignon père, — Guénepin, — Guignot, — Guillemet (Joseph), — Guillemet, — Guillemin, — Guillemin (Mme), — Guyot.

Halanzier, — Halley, — Halsère, — Hanoë, — Henri du Cirque, — Hens, — Hérault, — Heuzey, — Hoguet, — Hoster, — Huot, — Hyacinthe.

Isnard, — Isnard (Mme).

Janselme (Octavien), — Jemma, — Joliet (Léon), — Josset, — Jouard, — Jourdan, — Julian, — Junca, — Juteau.

Kalekaire, — Kelm, — Kime.

Laba (Paul), — Lacressonnière, — Lagrange, — Laignier, — Laignier, (Mme), — Laisné, — Lambquin, — Lambquin (Mme), — Landrol, — Lange, — Lapierre, — Lapierre (Louis), — Laplace, — Laray, — Laute, — Lavergne, — Lebel, — Lecourt, — Lecuyer, — Lehu (Etienne), Lemercier (Mlle), — Lemoine (Francisque), — Lemeunier, — Lemaire, — Lemaître (Charles), — Lemonnier (Alexis), — Lemoule, — Léon, — Léonce, — Lesueur, — Lhéritier, — Lingé, — Linguet, — Linville, — Liodon, — Loissier, — Loyal (Th), — Lucien-Gothy, — Luguet (Henri), — Luguet (Eugène), — Luguet (René).

Machanette, — Maillart, — Maline, — Manuel, — Marchand, — Marchot, — Marius-Chabaud, — Markais, — Marquilly, — Masquillier, — Mathien, — Mathieu, — Maubant, — Maurice-Descombes, — Mauroy (Eugénie Mlle), — Mauroy (Caroline), — Mazillier, — Mélanie (Mme), — Mélin, — Mélinot, — Ménehaud, — Mérante, — Mériel (Paul), — Mérigot, — Merle, — Messatte (Francis), — Meteau, — Micheau, — Millot, — Minard, — Mirecourt, — Miroy (Mlle Clarisse), — Molina, — Monet (Hippolyte), — Monet (de l'Ambigu), — Monnier (Henri), — Montero, — Montet, — Morand, — Morel-Bazin — Morel-Bazin (Mme).

Nathan, — Néré, — Nestor, — Nevers, — Nieschang, — Noailles, — Noël, — Numa (Emile).

Omer, — Oudinot.

Page (Mlle), — Palianti, — Panseron, — Paul Legrand, — Paulin, — Péchoux, — Péchoux (Mme), — Pellerin, — Pelletier (Juliette), — Pémarque, — Perey (Charles), — Perrault, — Perrault (Mme), — Perrin, — Pescheux, — Petit (Charles), Petit-Delamarre, — Peupin, — Planque, — Ponchard, — Portal, — Pougin (A), — Pougin (née Paroisse Mme), — Poultier, — Pousseur, — Pradeau, — Prague, — Prillieux, — Priston, — Prosper-Gothy), — Provost, — Pugeot, — Puget. Quinche.

Rabiot, — Raçon, — Raux-Stelly, — Réal, — Rébard, — Reichenstein, — Rey, Reynaud, — Richer, — Riga, — Roger (Victor), — Roger du Vaudeville, — Roger (Alfred), — Romanville, — Roux (Jacques), — Roux (Ferdinand), — Royol-Brice, — Rubel.

Saint-Ange, — Sainte-Foy, — Saint-Germain, Saint-Léger, — Saint-Léon, — Sainval, — Sallerin, — Salvador, — Sandre, — Savary (Mlle), — Savigny, — Scott, — Simonnot, — Sommereux, — Soulié, — Souton, — Speck, — Sujol, — Sully-Lévy.

Taillade, — Talin-Taillepied, — Tallichet, — Tanney, — Taranne, — Thénard (Mme), — Théol, — Thibault (Mme) — Thil, — Thierry, — Thuillier, — Tourtois.

Urseau (Armand).

Valaire, — Valcour, — Valdeiron, — Vallet (Mlle), — Valmont, — Valmy (Mme), — Valois, — Vannoy, — Vautier, — Villars, — Viltard, — Vissot, — Volet, — Volnys.

Walter, — Warnier, — William, — Worms.

Zelger.

MODIFICATIONS AUX STATUTS

DE

L'ASSOCIATION DES ARTISTES DRAMATIQUES,

Présentées par le Comité

A L'APPROBATION DE L'ASSEMBLÉE GENERALE EXTRAORDINAIRE DU DIMANCHE 12 AOUT 1855,

EXPOSÉ DES MOTIFS

FAIT ET PRONONCÉ, AU NOM DU COMITÉ,

par

M. EUGÈNE PIERRON,

SECRÉTAIRE-RAPPORTEUR.

MESSIEURS,

Nous ne voulons rien détruire. Les membres du Comité déclarent tous ici qu'il n'est jamais entré dans l'esprit d'aucun d'eux de violer le contrat fondamental, en contraignant les artistes qui sont admis aujourd'hui dans la Société à subir contre leur gré les modifications projetées.

Nous ne saurions assez le répéter, tous les Sociétaires *admis aujourd'hui restent et resteront libres de continuer à faire partie de l'Association aux conditions prescrites par les statuts de 1848. Les pensions de 200 et 300 fr. commenceront à être régulièrement servies, à partir de l'année 1858, à tous ceux qui justifieront de leur droit, et la pension de 200 fr. à cinquante ans d'âge, après trente ans d'exercice, n'est point supprimée pour eux.* Il n'y aura donc ni retard, ni contrainte, ni changement en ce qui les concerne. Tous les Sociétaires resteront dans leur position présente, continueront à ne donner que *cinquante centimes* par mois si tel est leur bon plaisir; mais seulement ils pourront jouir *les premiers* des nouveaux avantages conférés par les modifications projetées. Ces modifications n'ont point d'effet *rétroactif*. L'ancienneté du numéro matricule établissant la priorité du droit à la pension, les revenus de l'Association seront employés, ainsi que la loi l'ordonne, à servir les sociétaires les plus âgés inscrits les premiers sur nos contrôles.

Maintenant que nous avons fait cette déclaration, permettez-nous de vous exposer les motifs qui nous ont décidés à demander à l'assemblée quelques modifications aux statuts.

Toutes les institutions, Messieurs, ont, pour condition vitale : le progrès ; — le progrès, fils de l'expérience et du temps ; le progrès, loi suprême et naturelle.

L'Association des artistes dramatiques, fondée en 1840 par notre honorable président, M. le baron Taylor, après une existence de seize années pendant lesquelles elle a pris une consistance positive, est arrivée à l'époque où il est du devoir de ceux à qui vous avez confié ses destinées, d'examiner attentivement sa constitution, et de vous faire entrevoir tout ce qu'on serait en droit d'espérer et d'attendre de cette utile Société, si vous consentiez à apporter quelques modifications aux statuts de 1848.

C'est donc pour vous prononcer par un vote sur des modifications projetées que le Comité a l'honneur de vous rassembler aujourd'hui.

Le premier, et l'un des plus importants de tous les motifs qui forcent à modifier, naît de la condition impliquée par l'article 34 des statuts actuels, dont voici le texte :

ARTICLE 34. — La pension de *trois cents francs* sera accordée à ceux qui auront exercé pendant *quarante ans* et auront soixante ans d'âge.

Celle de *deux cents francs* sera acquise après *trente ans d'exercice* et à l'âge de cinquante ans. »

Cette pension de 300 fr., accordée seulement à ceux qui auront exercé pendant *quarante ans*, devient si difficile à obtenir, que le Comité a vu dans cet article une promesse décevante, illusoire pour le plus grand nombre des sociétaires. Craignant d'interpréter trop rigoureusement la lettre des statuts, votre Comité s'est d'abord empressé de convoquer son conseil judiciaire pour lui demander une explication précise. Le conseil ayant estimé, *à l'unanimité des membres présents à la séance, qu'il ne suffisait pas d'avoir fait partie de l'Association pendant trente ou quarante ans et d'avoir payé pendant ce temps la cotisation pour avoir droit à la pension de 200 ou 300 fr.; mais qu'il fallait avoir exercé réellement et sans abandon de la profession pendant cette durée*, le Comité dès-lors a jugé qu'il était urgent d'obtenir la réforme de cet article 34.

Un autre motif qui a décidé le Comité à vous soumettre immédiatement un projet de réforme, c'est le paragraphe de ce même article 34 où il est dit que « *ceux qui auront fait partie de la Société depuis dix ans au moins auront droit à la pension.* » De sorte qu'un artiste qui, soit par indifférence, soit par incrédulité, aurait négligé depuis seize années d'entrer dans nos rangs, voyant aujourd'hui la prospérité et la fortune de votre Société acquises par tant d'efforts, étant bien certain de réunir les conditions d'exercice exigées, se décidant enfin à nous honorer tardivement de son adhésion, paierait ses cotisations pendant dix ans, à partir de 1856, je suppose, et aurait le privilége de toucher la pension, quant un sociétaire-fondateur de 1840, qui n'aurait point *exercé quarante ans*, mais qui aurait payé exactement *pendant quarante années ses cotisations*, ne pourrait légalement l'obtenir, primé qu'il serait par les années d'exercice de ce sociétaire de 1856.

Serait-ce équitable? Assurément non; l'indifférence et l'incrédulité ne sont pas des titres à la faveur, à l'intérêt, et ne méritent aucun privilége de ce genre. — Eh bien ! pour faire disparaître ce privilége, il faut modifier.

La liquidation des pensions à l'âge de cinquante ans, la différence de durée dans l'exercice amèneront aussi indubitablement des difficultés d'application qu'on ne peut arrêter qu'en modifiant les statuts.

C'est pour cela, Messieurs, que, dans le projet dont nous allons vous donner connaissance, *les pensions* ne seraient plus liquidées qu'à *soixante ans*, lorsqu'on justifierait de *trente ans de société*, mais seulement de *quinze ans* d'exercice réel de l'art dramatique.

Après avoir modifié ces articles, votre comité a cru devoir saisir cette occasion pour vous proposer de donner un développement utile à l'institution qui est l'unique ressource d'un trop grand nombre d'entre nous.

Vous le savez tous, Messieurs, la carrière dramatique est une carrière qui ne permet pas à tous ceux qui l'embrassent de vieillir à l'abri du besoin.

Que cette Association donne donc aux comédiens vieux et infirmes l'indépendance qu'ils n'auront jamais connue pendant leur vie laborieuse, qu'elle leur donne le nécessaire, qu'elle dégage leur esprit des inquiétudes de l'avenir, qu'elle devienne enfin pour chaque sociétaire une espérance, et pour tous les malheureux un abri !

Tel est le vœu du grand et généreux cœur qui l'a fondée, tel est le vœu des membres de ce Comité, qui, forts de leurs convictions et de leur conscience, vous disent aujourd'hui, après un mûr et sérieux examen de trois mois, le temps est venu, l'heure est propice pour exaucer ce vœu. Prononcez et jugez... Mais avant tout examinez... Examinons ensemble

Deux cents francs de pension de retraite, après *trente ans* d'exercice, est-ce l'indépendance? est-ce le nécessaire? est-ce un avenir? est-ce le bien-être !... Est-ce du pain?... Assurément non; ce n'est qu'un secours bien faible! Voilà cependant tout ce qu'on est en droit d'espérer aujourd'hui de l'Association ; car, nous le répétons, pour obtenir la pension de *trois cents francs* il faudra justifier

de *quarante années d'exercice réel,* et cette condition n'est certainement pas facile à remplir.

L'Association peut-elle, doit-elle seule rester stationnaire quand tout progresse autour d'elle? Quand l'illustre fondateur de l'œuvre est le premier à souhaiter qu'elle fasse un pas aujourd'hui, se trouvera-il à cette heure décisive où votre conscience seule doit motiver votre vote, se trouvera-t-il des artistes pour élever une barrière infranchissable au progrès? se trouvera-t-il des comédiens sur la route de l'Association pour lui barrer le passage et lui crier : « — Tu n'iras pas plus loin ! ...

Qu'il nous soit permis d'en douter encore; ah! Messieurs, qu'il nous soit permis d'en douter toujours !...

Depuis long-temps nous recherchons pour quelle cause, un grand nombre d'artistes dramatiques français ne fait point partie de la Société, et nous croyons sincèrement que ce n'est pas la pauvreté qui éloigne les artistes de nous, mais bien l'indifférence. Or, pour triompher de cette indifférence, il faut éveiller l'attention, intéresser; il faut que notre chère et belle institution assure à chacun de ses vétérans un *avenir* sérieux; il faut, enfin, que l'Association donne aux artistes dramatiques ce que l'État donne à tous ses employés, *une véritable pension de retraite.*

Du jour où le chiffre de la pension garantira à nos sociétaires les moyens d'exister par cette seule ressource, à dater de ce jour nous sommes convaincus que nous verrons se rallier à la grande famille tous les indifférents, tous ceux qui la dédaignent aujourd'hui, car, à dater de ce jour, elle intéressera directement, elle aura un but généralement apprécié.

L'augmentation du chiffre de la pension viagère, voilà, selon le comité, l'indispensable et pressante modification qu'il faut se hâter d'apporter à nos statuts.

L'augmentation des pensions viagères entraîne avec elle l'augmentation des cotisations mensuelles. L'une est la conséquence de l'autre. Vouloir augmenter les charges sans s'assurer un moyen d'accroître les recettes, serait vouloir l'impossible.

L'augmentation des cotisations mensuelles est d'ailleurs nécessaire, indispensable.

Les cotisations doivent être la principale, la plus certaine et la plus durable de toutes nos recettes, comme elles doivent en être aussi la plus digne et la plus légitime.

Aujourd'hui il n'en est pas ainsi, le produit des bals, des loteries, des représentations et des fêtes, voilà quelles sont les recettes les plus fructueuses jusqu'à ce jour pour l'Association.

Ce travail en commun nous honore, c'est un bien noblement acquis qu'on ne saurait déprécier. Mais ne serait-il pas honorable aussi que la cotisation mensuelle figurât à nos recettes futures pour un chiffre plus élevé, plus éloquent, plus productif.

Les comédiens doivent-ils faire moins pour le bien-être de leur corporation que les artisans, les ouvriers les moins salariés, les plus pauvres font pour les leurs? Ne comprendront-ils pas que, lorsque les classes les plus nécessiteuses s'imposent un sacrifice de *deux francs* par mois pour s'assurer de simples secours, et seulement en cas de maladie constatée, les artistes doivent s'imposer autant que les ouvriers, surtout en prévision d'une pension de *six cents francs.*

Il ne faut pas croire, Messieurs, que l'augmentation des cotisations puisse diminuer le nombre des sociétaires; il ne faut pas dire que lorsqu'on ne se décide point à s'enrôler dans les rangs d'une Société qui n'exige pour unique impôt que la modique offrande de *cinquante centimes* par mois, on refusera formellement d'y entrer si l'impôt est plus élevé.

Cet argument manquerait complètement de logique.

Est-ce que, lorsqu'il s'agit de son avenir, d'assurer le pain de ses vieux jours, la première pensée qui s'offre à l'esprit est d'envisager l'importance du sacrifice qu'il faut s'imposer? Assurément non; la première pensée qui domine est d'examiner d'abord les avantages promis par cette institution qui nous convie, de voir si elle garantira bien réellement notre avenir, de voir si elle mettra notre vieillesse à l'abri des premiers besoins.

On envisage d'abord si le but est réellement digne d'envie, on considère ensuite les sacrifices exigés pour l'atteindre.

Or, nous le répétons, Messieurs, *deux ou trois cents francs* de rentes viagères *après trente ou quarante ans d'exercice réel*, non, ce n'est point un but qui excite assez puissamment l'envie; non, *trois cents francs* de rentes viagères ne mettent point la vieillesse à l'abri des premiers besoins; non, *trois cents francs* de rentes viagères, ce n'est point un *avenir!* Et *le Comité voudrait que l'Association fît un avenir à tous les comédiens de la Province ou de Paris indistinctement.*

Le comité est convaincu que, si la pension viagère était réellement assez importante pour que les artistes pussent vivre de cette seule ressource, si elle leur assurait seulement le nécessaire, ils n'hésiteraient point à s'imposer des privations réelles, pour verser exactement une cotisation qui mettrait sérieusement leur avenir à l'abri de la misère, le Comité est convaincu que l'augmentation des cotisations ne diminuerait point le nombre des associés.

Fort de cette conviction, votre Comité vient donc vous proposer d'élever les pensions viagères à *six cents francs;*

D'*élever les cotisations à deux francs par mois*, en laissant toutefois l'accès de la société entièrement libre à tous ceux qui ne voudraient donner que cinquante centimes.

Voilà, Messieurs, pour quels motifs nous venons vous proposer de modifier les articles 5, 6, 7, 8, 9, 10, 33, 34 et 42 des statuts actuellement en vigueur.

Voici quelles seraient ces modifications :

L'article 5, est aujourd'hui ainsi conçu :

Art. 5.— « Sont aptes à faire partie de l'Association tous les artistes dramatiques français de l'un et de l'autre sexe, exerçant ou ayant exercé leur profession pendant *trois ans* au moins. »

Nous vous proposons de le remplacer par celui-ci :

Article 5.

« Sont aptes à faire partie de l'Association tous les artistes dramatiques français de l'un et de l'autre sexe, exerçant réellement leur profession depuis *deux ans* au moins, ou l'ayant exercée pendant cette durée. »

Outre que le comité et plusieurs membres de son conseil judiciaire ont trouvé l'ancienne rédaction obscure et sujette à diverses interprétations, le comité a pensé devoir réduire à *deux années* le temps d'*exercice*, pour faciliter aux jeunes artistes l'entrée de la Société et ne pas leur laisser prendre l'habitude de vivre en dehors du giron maternel. Deux années d'exercice suffisent; exiger un surnumérariat plus long, c'est interdire l'entrée de l'Association à un grand nombre d'artistes sans une raison sérieuse, et c'est porter préjudice à la recette annuelle des cotisations.

Art. 6. — « Pour devenir membre de l'Association tout artiste doit :
» 1° Signer son adhésion aux présents statuts ;
» 2° Acquitter un droit d'admission fixé à *trente francs.* »

Tel est le texte de l'article 6 actuel que nous vous proposons de modifier par celui-ci :

Article 6.

Pour devenir membre de l'Association, tout artiste doit :
» 1° Signer son adhésion aux présents statuts ;
» 2° Acquitter un droit d'admission. »

Le but de cette modification est de supprimer le droit d'admission de *trente francs.* Le Comité pense qu'en imposant une pénalité pécuniaire aux artistes qui exercent depuis plus de deux années, loin de faire des prosélytes, elle éloigne de la Société. Le Comité vous propose donc de réduire ce droit au paiement pur et simple des deux années d'exercice exigées pour être admis.

Je vais aborder maintenant, Messieurs, une combinaison nouvelle qui, pour

être bien comprise, pour être envisagée sous son véritable jour, pour être appréciée suivant son mérite et jugée sainement, a besoin de toute votre bienveillante attention.

Vous le savez, Messieurs, notre œil est souvent trompé par des apparences mensongères, de même notre esprit est souvent trompé par de fausses appréciations, par de faux jugements.

Il faut donc se tenir en garde contre toute interprétation spécieuse. J'arrive au point que les adversaires des modifications projetées ont déjà vigoureusement attaqué, avant même que les modifications aient été produites par le Comité, j'arrive aux nouveaux articles 7 et 8 des statuts ;

ARTICLE 7.

« Les membres de l'Association sont classés en deux séries.
» Tout associé déclarera lors de la signature de l'acte d'adhésion dans quelle série il veut être admis. »

ARTICLE 8.

« Tout associé de la première série est tenu d'acquitter exactement, en outre d'un droit d'admission de *douze francs*, une cotisation de cinquante centimes par mois. »

« Tout associé de la deuxième série est tenu d'acquitter un droit d'admission de *quarante-huit francs*, et de plus, une cotisation de *deux francs* par mois. »

On s'est élevé à tort contre cette différence de cotisation ; elle ne fausse en rien le principe de l'Association fondée pour le malheur, par une raison très simple, c'est que deux francs par mois étant un impôt à la portée de tous les comédiens, il ne faut point être riche pour payer cet impôt, qui permettra à tous les artistes indistinctement, de prétendre à la pension de 600 fr., et assurera un jour l'avenir de ceux qui nous intéressent, l'avenir de tous les comédiens.

Presque tous les membres du comité croient sincèrement que les artistes dramatiques peuvent verser ce léger impôt; aussi l'intention du comité était-elle de vous proposer de le rendre obligatoire et *unique pour tous les sociétaires*. Mais notre président-fondateur, M. le baron Taylor, dont les idées progressives sont connues, tout en approuvant, en adoptant nos modifications, tout en souhaitant bien sincèrement qu'elles réussissent et soient adoptées, que la cotisation de deux francs devienne l'impôt universel, afin que tous puissent jouir un jour de la pension de SIX CENTS FRANCS; M. le baron Taylor n'a jamais voulu interdire l'entrée de l'Association à ceux qui ne pourraient ou ne voudraient verser que cinquante centimes. En vain le comité s'est évertué à lui prouver que la cotisation de deux francs était à la portée de tous; en vain nous lui avons répété qu'en obligeant les artistes à économiser cette somme, on leur inspirait des idées d'ordre et de prévoyance; en vain nous lui avons dit que les classes ouvrières donnaient généralement deux francs... nous n'avons pu le persuader, et, retournant contre nous-mêmes nos propres arguments, il nous a répondu : — « Que vous importe alors qu'on puisse avoir 300 francs de rentes pour cinquante centimes, puisque vous êtes certains que tous les artistes peuvent donner deux francs et qu'ils aimeront mieux donner deux francs pour avoir six cents francs? Si vous avez raison, personne ne profitera de cette faculté que je réclame. » — M. le président-fondateur nous a donc proposé d'accorder une pension de TROIS CENTS FRANCS à tous ceux qui, pendant trente ans, auront payé exactement la cotisation mensuelle de *cinquante centimes*, et une pension de SIX CENTS FRANCS, à ceux qui verseront *deux francs* par mois.

Nous avons cru devoir répondre, qu'on nous reprocherait sans doute de répudier le principe de l'égalité, mais M. le baron Taylor a triomphé de nos hésitations en nous démontrant clairement, qu'il n'y a aucune barrière infranchissable entre la première et la seconde série ; que, pouvant passer de l'une à l'autre à son gré, il serait inique de repousser le progrès en invoquant un aussi puéril prétexte.

Ces deux séries sont créées pour faciliter la prise en possession du numéro d'inscription dans la Société à ceux qui commencent la carrière ; de cette façon

ils pourront jouir à peu de frais de la priorité du numéro matricule, qui seul établit le droit d'ancienneté et n'éprouveront aucun préjudice.

Ainsi, Messieurs, on ne dira plus que les modifications stipulent pour les riches, si toutefois il faut être riche pour donner quarante sous par mois !...
On ne dira plus que les modifications ferment la porte à l'infortune, renient la pensée de l'œuvre ; mais on comprendra, nous l'espérons, que les modifications, au contraire, *stipulent pour la généralité des comédiens, car la généralité des comédiens a besoin de* 600 *francs de pension à soixante ans... et n'a pas les moyens de se les créer, si l'Association ne les lui donne.*

Nous le répétons, Messieurs, cette pensée d'établir deux séries n'était point la nôtre, on le sait; elle n'était point celle de la grande majorité de votre Comité; cette pensée est celle de notre président-fondateur, nous lui en laissons tout l'honneur, et nous ne croyons pas que, pour la combattre, on ose dire que M. le baron Taylor a voulu établir des classes, des castes et des priviléges entre les artistes dramatiques qui sont tous ses enfants... tous égaux dans son cœur.

On ne saurait donc attaquer les deux degrés de cotisations au point de vue de l'égalité sociale, *attendu que les deux degrés sont accessibles à tous*; attendu qu'il est une époque dans la vie de l'artiste où il peut, sans nulle gêne, économiser deux francs par mois pour ses vieux jours, *et qu'on n'est point parqué dans une série, puisqu'on peut volontairement en sortir.*

On ne saurait attaquer les deux degrés de cotisations au point de vue philanthropique, attendu que les sociétaires à cinquante centimes ont droit à la pension de *trois cents francs*, tandis que ceux qui donnent *trois fois plus* n'ont droit qu'à la pension de *six cents francs*, et que *les secours sont égaux pour tous les malheureux*.

On ne saurait attaquer les deux degrés de cotisations au point de vue de l'équité, attendu qu'il est juste et raisonnable que celui qui s'impose des sacrifices plus grands, ait en perspective une récompense plus efficace.

Prétendre le contraire c'est soutenir un sophisme, un paradoxe, avec un artifice de langage qui n'est pas sans éclat peut-être, mais qui est assurément sans portée sérieuse.

C'est pourquoi le Comité s'est décidé à vous proposer l'adoption des articles 7 et 8 qui établissent les deux séries.

Passons à l'article 9 :

ARTICLE 9.

« Tout associé, pendant les *dix* premières années qui suivront son admission dans la Société, pourra passer de l'une à l'autre série en payant la totalité des différences du droit d'admission et des cotisations qui existent entre les deux séries. Il paiera en outre l'intérêt composé de ces différences. »

Nous avons cru devoir accorder ce long délai, qui permet aux artistes d'arriver à l'apogée de leur carrière et de passer alors d'une série à l'autre.

ARTICLE 10.

« Si un associé de la deuxième série laisse écouler *deux* années sans payer ses cotisations mensuelles, il cessera de plein droit de faire partie de la seconde série et passera dans la première; il ne pourra reprendre sa position précédente qu'en payant *double* toutes ses cotisations arriérées.

» Il ne sera toutefois définitivement déchu de ses droits d'associé, qu'autant que l'ensemble de ses versements, ne représentera plus la totalité des cotisations exigées pour la première série, à laquelle il appartiendra jusque-là.

» Si un associé de la première série laisse écouler *deux* années sans payer ses cotisations mensuelles, il cessera de faire partie de l'Association et ce de plein droit, sans qu'il soit besoin d'aucun acte de mise en demeure et par la seule échéance du terme.

» Toutefois, le comité d'administration sera juge des causes qui auront empêché un membre de remplir ses engagements envers l'Association, et il pourra le relever de la déchéance. »

ARTICLE 11.

« Les sociétaires sont admis à anticiper les époques de versements pour tout le temps qu'ils jugent convenable.

» Les sommes versées par anticipation sont dans tous les cas acquises à la Société. »

Ce nouvel article fait partie des statuts des autres sociétés de secours mutuels; nous croyons utile de l'introduire dans la nôtre.

Les artistes ont presque toujours, dans le cours de leur carrière une chance heureuse, il est bon qu'ils puissent, dans ce moment-là, faire acte de prévoyance, racheter par anticipation, tout ou partie de leurs cotisations futures, un bénéfice fructueux suffit pour cela, et de cette façon ils se mettront en sûreté contre les éventualités et les caprices du sort.

Les articles 10, 11 et suivants des statuts actuels sont maintenus, mais ils prendront d'autres numéros, les numéros 12, 13, 14 etc.

Arrivons maintenant à l'article 33. Remarquez que si les modifications que nous proposons sont importantes, au moins elles sont peu nombreuses. De l'article 11 à l'article 33 rien de changé. — Voici quel serait le nouvel article 35, (anc. 33).

Article 35.

« A partir du 1ᵉʳ janvier 1870, les trois quarts des revenus de la Société continueront à être employés au service des pensions viagères. L'autre quart sera distribué en secours comme par le passé, d'après le règlement intérieur arrêté par le comité.

» Ces pensions seront de 300 ou 600 fr. chacune, ainsi qu'il va être expliqué.

» Ces pensions seront délivrées aux sociétaires d'après l'ordre de leur inscription dans la Société. »

Vous le voyez, Messieurs, rien de changé dans la proportion du secours, rien de changé dans la part des revenus réservés aux pensions. Seulement la pension de 200 fr. disparaît *pour les sociétaires à venir*, et la pension de 600 fr. est fondée.

Article 36.

« Auront droit à une pension dans la proportion ci-après indiquée, ceux qui auront fait partie de la Société pendant *trente ans* au moins et qui auront payé exactement leur cotisation

» La pension de 300 fr. sera accordée aux sociétaires de la première série qui auront exercé l'art dramatique pendant quinze ans et auront également soixante ans d'âge.

» La pension de 600 fr. appartiendra de droit aux sociétaires de la seconde série qui auront exercé pendant quinze ans et auront également soixante ans d'âge.

Le second paragraphe du nouvel article 34 rend la pension de 300 fr. désormais accessible à tous, tandis qu'avec les statuts actuels il faudra pour l'obtenir, nous le répétons, justifier de *quarante années d'exercice*.

Repoussez les modifications, c'est donc vouloir maintenir cette clause rigoureuse, qu'on ne l'oublie pas.

La modification n'exige plus que *quinze années d'exercice*. Elle donne aux chanteurs, aux danseurs, et enfin à tous les artistes qu'un accident quelconque arrête au milieu de la carrière, les moyens de prétendre à cette pension, qui maintenant, vous en conviendrez tous, est pour eux une condition trop sévère et presque impossible à remplir.

Toutes ces nouvelles conditions, Messieurs, ne seraient applicables qu'à partir de l'année 1870, parce qu'alors seulement il existerait des sociétaires qui pourraient justifier de trente ans de société, et que nous avons voulu, tout en laissant à nos co-associés leur libre arbitre, les intéresser cependant à la réforme projetée.

C'est pourquoi nous présentons encore à votre approbation cette dernière modification :

Article 44 (ancien 42).

« Malgré les modifications apportées par les présentes aux précédents statuts, les anciens sociétaires demeureront libres de continuer à faire partie de l'Association d'après les conditions réglées par l'ordonnance royale du 17 février 1848.

» Les anciens sociétaires qui voudraient jouir des nouveaux avantages conférés par les présentes modifications, conserveront leur ancien numéro d'ins-

cription dans la société, mais à la condition expresse de rapporter dans le délai de *dix ans*, à partir de la promulgation du décret à intervenir, la différence qui existe entre les cotisations et le droit d'admission qu'ils ont versés, et ceux imposés présentement par l'article 8. »

Messieurs, cette proposition est à elle seule toute la question progressive... C'est ici où l'intérêt personnel est aux prises avec le dévouement. Cette proposition, c'est la pierre de touche de la véritable philanthropie !...

On a dit que ces modifications seraient une violation d'une foule de droits acquis. Lorsque nous nous préoccupons de l'intérêt général, on nous oppose l'intérêt particulier. Quand nous songeons à fonder pour tous *une pension alimentaire*, on nous accuse de vouloir inscrire au frontispice de notre institution ces mots : RICHESSE, — ÉGOÏSME, — SPÉCULATION. En conscience, messieurs ces accusations sont-elles bien fondées ? Faut-il être riche pour disposer de 2 fr. par mois ? Est-on égoïste pour souhaiter *six cents francs* de rente à soixante ans ?..

Nous voulons que l'association fasse vivre un jour par elle-même tous ses vieillards, nous voulons que l'intérêt général l'emporte sur l'intérêt particulier. Et l'intérêt général des comédiens de même que l'intérêt général de la Société réclame un progrès urgent dont la liberté et la *bienfaisance* restent toujours l'immuable principe.

Messieurs, le temps est venu d'élever le premier étage de cet édifice impérissable dont notre immortel fondateur a si heureusement jeté la base. Joignez-vous à lui pour faire progresser son œuvre... Il vous le demande à tous par ma voix. Cette tâche est glorieuse, et vous l'accomplirez, nous en sommes certains, avec le même dévouement, avec la même abnégation, avec le même désintéressement que vous avez mis à aider M. le baron Taylor à poser les premiers fondements de cette Association *indestructible*.

Lorsque notre honorable fondateur créa la Société en 1840, les artistes n'avaient droit qu'à des secours. Huit ans plus tard, les pensions de 200 et 300 fr. furent établies. Vous ne vous êtes pas occupés alors de savoir si, pour cinquante centimes, on pouvait, après dix ans de société, avoir réellement deux ou trois cents francs de rente et si, moyennant cette cotisation, vous étiez bien certains de les obtenir. Vous vous êtes dit : — « En donnant l'impôt demandé, nous sommes sûrs qu'à partir de 1858 il y aura en France une institution qui donnera à un certain nombre de comédiens la pension promise ; notre tour viendra, s'il plaît à Dieu ! » Vous raisonniez alors en véritables philanthropes, et votre désintéressement fut votre grand mérite.

Eh bien ! depuis ce jour, le temps a marché, sept nouvelles années se sont écoulées, la loi éternelle du progrès nous commande de faire un pas nouveau, et nous vous exhortons au nom du progrès, de la véritable philanthropie et de l'humanité ; nous vous exhortons au nom de ce fondateur que vous chérissez tous et en qui vous avez tous confiance ; nous vous exhortons au nom de l'avenir, au nom de l'opinion publique qui vous jugera, de donner encore la même preuve de désintéressement particulier, et de dire aujourd'hui : — « *Nous sommes sûrs en approuvant ces modifications, qu'à partir de 1870, il y aura une institution en France qui donnera* SIX CENTS FRANCS *de rente à un certain nombre de comédiens.* » Cette institution, c'est nous qui l'aurons fondée par nos sacrifices, par notre abnégation, par notre dévouement... et notre passage en ce monde laissera sa trace. C'est l'immolation de l'intérêt personnel qui seule peut amener ce grand résultat, et nous espérons l'obtenir, Messieurs, parce que vous nous avez depuis longtemps appris à compter sur votre désintéressement.

Nous ne fatiguerons point votre attention plus longtemps.

Vous n'êtes point ici des spéculateurs réunis pour examiner si l'opération qu'on vous propose doit vous rapporter personnellement un bénéfice assuré. Vous êtes, comme vous l'avez été toujours, des hommes de cœur, des philanthropes sincères, et vous savez par expérience ce que deviennent les comédiens à soixante ans !... N'auront-ils jamais qu'un secours de 200 ou 300 fr. ? Auront-ils une pension *alimentaire* ?.. Vous êtes appelés à prononcer sur leur avenir !

Le devoir du comité est rempli.

La responsabilité de cette assemblée commence ! !....

PROJET

DE

MODIFICATIONS AUX STATUTS

DE

L'ASSOCIATION DES ARTISTES DRAMATIQUES (1).

§ 1ᵉʳ. — NATURE ET OBJET DE L'ASSOCIATION.

Art. 1ᵉʳ. — Une association de secours et de prévoyance est établie entre le Artistes dramatiques français.

Art. 2. — Cette association a pour objet :
1° De distribuer des secours aux Artistes faisant partie de l'association ;
2° De créer des pensions dont les bases et conditions seront ci-après fixées.

Art. 3. — L'association prendra le titre d'*Association de secours mutuels entre les Artistes dramatiques*.

Art. 4. — Le siége de l'association est établi à Paris.

§ 2. — COMPOSITION DE L'ASSOCIATION.

*Art. 5. — **Sont aptes à faire partie de l'Association tous les artistes dramatiques français, de l'un et de l'autre sexe, exerçant réellement leur profession depuis DEUX ANS au moins, ou l'ayant exercée pendant cette durée.**

**Art. 6. — Pour devenir membre de l'Association, tout artiste doit :
1° Signer son adhésion aux présents statuts ;
2° Acquitter un droit d'admission.**

***Art. 7. — Les membres de l'Association sont classés en deux séries. Tout associé déclarera lors de la signature de l'acte d'adhésion, dans quelle série il veut être admis.**

(1) Les articles nouveaux ou modifiés sont en plus gros caractère.
Les articles qui figurent dans les renvois sont ceux des statuts qui régissent aujourd'hui la société.

*Art. 5. — Sont aptes à faire partie de l'association, tous les Artistes dramatiques français de l'un ou de l'autre sexe, exerçant ou ayant exercé leur profession pendant trois ans au moins.

**Art. 6. — Pour devenir membre de l'association, tout artiste doit :
1° Signer son adhésion aux présents statuts ;
2° Acquitter un droit d'admission fixé à trente francs.

***Art. 7. Pour les Artistes engagés dans la carrière théâtrale depuis moins de cinq ans, le droit d'admission sera réduit et calculé seulement à raison de six francs par chaque année écoulée depuis leur premier engagement.

* Art. 8. — Tout associé de la première série est tenu d'acquitter exactement, en outre d'un droit d'admission de douze francs, une cotisation de cinquante centimes par mois.

Tout associé de la deuxième série est tenu d'acquitter un droit d'admission de QUARANTE-HUIT FRANCS, et de plus, une cotisation de DEUX FRANCS par mois.

** Art. 9. — Tout associé, pendant les dix premières années qui suivront son admission dans la Société, pourra passer de l'une à l'autre série en payant la totalité des différences du droit d'admission et des cotisations qui existent entre les deux séries. Il paiera en outre l'intérêt composé de ces différences.

*** Art. 10. — Si un associé de la deuxième série laisse écouler deux années sans payer ses cotisations mensuelles, il cessera de plein droit de faire partie de la deuxième série, passera dans la première et ne pourra reprendre sa position précédente, qu'en payant double toutes ses cotisations arriérées.

Il ne sera toutefois définitivement déchu de ses droits d'associé, qu'autant que l'ensemble de ses versements ne représentera plus la totalité des cotisations exigées pour la première série, à laquelle il appartiendra jusque-là.

Si un associé de la première série laisse écouler deux années sans payer ses cotisations mensuelles, il cessera de faire partie de l'Association, et ce de plein droit, sans qu'il soit besoin d'aucun acte de mise en demeure, et par la seule échéance du terme.

Toutefois le Comité d'administration sera juge des causes qui auront empêché un membre de remplir ses engagements envers l'Association, et il pourra le relever de la déchéance.

*** Art. 11 (nouveau). — Les Sociétaires sont admis à anticiper les époques de versements pour tout le temps qu'ils jugent convenable.

Les sommes versées par anticipation sont dans tous les cas acquises à la Société.

Art. 12. — (1) L'associé relevé de la déchéance, ne pourra néanmoins rentrer dans l'association qu'en acquittant toute les cotisations arriérées.

Art. 13. — L'associé non relevé de la déchéance, ne pourra rentrer dans la société qu'en acquittant de nouveau le droit d'admission, et il n'y prendra rang que du jour de sa rentrée.

Art. 14. — Ne pourra faire partie de l'Association, aucun Artiste ayant subi une peine afflictive ou infamante, ou un emprisonnement d'un an et plus pour crimes et délits compris dans le chap. II, tit. II, liv. 3 du Code pénal.

Sera exclu tout membre qui serait condamné à des peines énoncées au paragraphe précédent.

Art. 15. — Les sociétaires qui auront cessé de faire partie de l'association, par suite d'exclusion, de déchéance, de démission, ainsi que les héritiers des sociétaires décédés, ne pourront exercer, en aucun cas, contre l'association,

* Art. 8. — Tout associé est tenu d'acquitter exactement, en outre du droit d'admission, une cotisation de cinquante centimes par mois.

** Art. 9. — Si un associé laisse écouler deux années sans payer ses cotisations mensuelles, il cessera de faire partie de l'association, et ce de plein droit, sans qu'il soit besoin d'aucun acte de mise en demeure, et par la seule échéance du terme.

Toutefois, le Comité d'administration sera juge des causes qui auront empêché un membre de remplir ses engagements envers l'Association, et il pourra, s'il y a lieu, le relever de la déchéance.

(1) Cet article et les suivants dans les statuts actuellement en vigueur portent les nos 10, 11, 12, etc.

aucune répétition à raison des sommes par eux versées dans la caisse de la société, à laquelle lesdites sommes demeureront définitivement acquises.

§ 3. — ADMINISTRATION DE L'ASSOCIATION.

Art. 16. — L'association est administrée par un Comité composé :
1° De M. le baron *Taylor*, fondateur ;
2° Et de vingt-cinq hommes, membres de la société, et nommés par l'assemblée générale, au scrutin secret et à la majorité relative des voix.

Art. 17. — Le comité se renouvelle chaque année par cinquième.
La voie du sort détermine les quatre premières séries sortantes ; les membres sortiront ensuite d'après l'ordre d'ancienneté de leur série.
Les membres sortants sont indéfiniment rééligibles.

Art. 18. — Quant aux vacances qui pourraient survenir dans le Comité, par suite de décès, démission, ou pour toute autre cause, il pourra y être pourvu provisoirement par le Comité, et définitivement par l'assemblée générale, lors de sa première réunion.
Toutefois, si le Comité se trouvait réduit à moins de treize membres, de même que dans le cas de démission de la totalité des membres composant le Comité, une assemblée générale extraordinaire devra être convoquée, pour procéder soit à son renouvellement intégral, soit au renouvellement partiel.
Les membres nommés par suite du renouvellement partiel ne le seront que pour le temps pendant lequel seraient restés en fonctions les membres qu'ils seront appelés à remplacer.

Art. 19. — Le Comité nomme dans son sein :
Un président,
Trois vice-présidents,
Et quatre secrétaires.
La durée des fonctions du bureau est d'une année.

Art. 20. — Le Comité s'assemble une fois par semaine.

Art. 21. — Le Comité statue :
1° Sur la validité des demandes d'admission ;
2° Sur les déchéances encourues par les sociétaires ;
3° Sur les demandes de secours et de pensions ;
4° Il nomme des agents délégués dans les départements et à l'étranger, pour les intérêts de la société ;
5° Il dresse les budgets et arrête les comptes ;
6° Il accepte les dons et legs faits à l'association, et la représente dans tous les actes de la vie civile qu'elle est appelée à faire.
Il prend toutes les mesures qu'il jugera nécessaires dans l'intérêt des sociétaires, et il délibère sur tout ce qui concerne le bon ordre et la bonne administration de la société.

Art. 22. — Les délibérations du Comité sont prises à la majorité des voix des membres présents.
En cas de partage, la voix du président est prépondérante.

Art. 23. — Pourra être déclaré démissionnaire, tout membre du Comité qui aura manqué à trois séances consécutives, sans motifs reconnus légitimes par le Comité.
Cette démission sera prononcée par le Comité ; mais elle ne pourra l'être qu'à la majorité des voix des membres du Comité présents et non présents.

§ 4. — ASSEMBLÉES GÉNÉRALES.

Art. 24. — Il y aura chaque année une assemblée générale des sociétaires.
Le nombre des sociétaires convoqués ne pourra excéder cinq cents.
Le mode de convocation sera déterminé par le règlement d'administration intérieure.

Cette assemblée aura lieu pendant les vacances théâtrales, du 15 avril au 15 mai.

Art. 25. — Des assemblées générales extraordinaires pourront être convoquées :
1° Lorsque le Comité en aura reconnu la nécessité;
2° Dans le cas prévu par le paragraphe deuxième de l'article 16 ci-dessus.
Dans ce dernier cas, l'assemblée générale extraordinaire pourra être convoquée par le président du Comité.

Art. 26. — Le président, les vice-présidents et les secrétaires du Comité d'administration exercent respectivement ces mêmes fonctions aux assemblées générales.

Art. 27. — Dans sa séance ordinaire, l'assemblée générale procède au remplacement des membres sortants du Comité, et pourvoit aux vacances survenues dans le Comité, pour quelque cause que ce soit.
Chaque année, le Comité fait à l'assemblée générale un exposé de l'état de la société; il rend compte de ses opérations, des recettes et dépenses, et de l'état du fonds social. Ce compte doit être affirmé par l'agent trésorier responsable, vérifié et certifié par le Comité d'administration, et visé par le président et l'un des secrétaires; il doit toujours être adressé à M. le ministre de l'intérieur.

§ 5. — RESSOURCES ET COMPTABILITÉ.

Art. 28. — Les ressources de la société se composent :
1° Du droit d'admission;
2° Des cotisations mensuelles payées par les sociétaires.
3° Des intérêts des capitaux placés;
4° Du produit des bals, concerts, représentations et fêtes donnés au profit de l'association;
5° Des dons, legs et autres libéralités qu'elle pourra être autorisée à accepter.

Art. 29. — Afin de former le fonds de dotation de l'association, toutes les recettes de l'année seront capitalisées et employées en acquisitions de rentes sur l'Etat.
Les intérêts des fonds placés sont seuls à la disposition du Comité, pour être distribués en secours et pensions.

Art. 30. — Toutes les recettes sont effectuées par un trésorier.
Ce comptable fournit un cautionnement dont le montant est déterminé par le Comité d'administration, qui fixera également le mode des écritures et de la comptabilité.

Art. 31. — Les dépenses sont liquidées par le Comité et payées par le trésorier sur un mandat du président.

Art. 32. — Dans le mois de novembre de chaque année, le Comité dresse le budget des recettes et dépenses de l'année suivante.
Dans le mois de mars, le compte de l'année expirée est rendu au Comité par le trésorier.

§ 6. — DES SECOURS ET PENSIONS.

Art. 33. — L'association des Artistes dramatiques s'interdit de faire aux sociétaires aucun prêt avec ou sans intérêts.

Art. 34. — N'auront droit aux secours et pensions de l'association et aux avantages qu'elle procure, que les sociétaires qui en font partie.
Toutefois, dans des cas rares et exceptionnels, dont le Comité sera juge, il pourra être accordé des secours aux père, mère, veuve et enfants des sociétaires décédés.

* Art. 35. — **A partir du premier janvier 1870, les trois-quarts des revenus de la Société continueront à être employés au service des pensions viagères. L'autre quart sera distribué en secours comme par le passé, d'après le règlement intérieur arrêté par le Comité.**
Ces pensions seront de TROIS & DE SIX CENTS FRANCS **chacune ainsi qu'il va être expliqué.**
Ces pensions seront distribuées aux Sociétaires d'après l'ordre de leur inscription dans la Société.

** Art. 36. — **Auront droit à une pension, dans la proportion ci-après indiquée, ceux qui auront fait partie de la Société depuis** TRENTE ANS **au moins, et auront payé exactement leur cotisation.**
La pension de trois cents francs sera accordée aux Sociétaires de la première série qui auront exercé réellement leur profession pendant QUINZE ANS**, et auront également soixante ans d'âge.**
La pension de SIX CENTS FRANCS **appartiendra de droit aux Sociétaires de la seconde série qui auront exercé pendant quinze ans et auront également soixante ans d'âge.**

Art. 37. — Les pensions ainsi créées, devenant libres par suite du décès des titulaires, ou pour toute autre cause, passeront successivement, au fur et à mesure des extinctions, sur la tête des sociétaires venant ensuite d'après leur numéro d'ordre dans ladite société, et réunissant les conditions ci-dessus pour être pensionnaires.
Le sociétaire appelé par son numéro d'ordre à faire partie des pensionnaires, mais n'ayant pu profiter de cet avantage comme ne réunissant pas alors les conditions ci-dessus stipulées, aura droit, lorsqu'il réunira les mêmes conditions, à la première pension devenue vacante, et ce par préférence à ceux dont l'entrée dans ladite société serait postérieure.

Art. 38. — Les titulaires des pensions resteront membres de la société, et continueront de payer la cotisation mensuelle.

Art. 39. — Toute cession de pension à des tiers est interdite ; la société ne s'engage pas à en acquitter les arrérages en des mains autres que celles des titulaires.

Art. 40. — Les secours donnés jusqu'à ce jour sous le titre de *pensions* par le Comité pourront être maintenus sous les conditions de leur institution.
Jusqu'à l'expiration de dix ans, à courir du jour de l'ordonnance royale, le Comité aura la faculté d'accorder de nouvelles pensions, sous les conditions qui régissent les pensions actuelles.

* Art. 33. — Dix ans après la publication de l'ordonnance royale autorisant les présents statuts, il sera créé des pensions viagères jusqu'à concurrence des trois quarts des revenus de la Société ; l'autre quart sera employé en secours, d'après le règlement intérieur arrêté par le Comité.
Ces pensions seront de deux cents ou trois cents francs chacune, suivant les années de service des titulaires, ainsi qu'il va être expliqué.
Ces pensions seront distribuées aux sociétaires d'après l'ordre de leur inscription dans la société.

** Art. 34. Auront droit à une pension dans la proportion ci-après indiquée, ceux qui auront fait partie de la société depuis dix ans au moins, et auront payé exactement leur cotisation.
La pension de trois cents francs sera accordée à ceux qui auront exercé pendant quarante ans et auront soixante ans d'âge.
Celle de deux cents francs sera acquise après trente ans d'exercice, et à l'âge de cinquante ans.

§ 7. — DISPOSITIONS TRANSITOIRES.

Art. 41. — Les membres du Comité d'administration actuellement en fonctions continueront d'en faire partie jusqu'à leur renouvellement, conformément au mode établi par l'article 15 ci-dessus ; il ne sera pourvu, dans la prochaine assemblée générale qui aura lieu pendant les vacances théâtrales de 1848, qu'à la nomination d'un nombre de membres suffisant pour remplacer les membres sortis ou devant sortir à cette époque du Comité actuellement existant.

Art. 42. — Il sera dressé par le Comité un règlement intérieur.
Ce règlement sera soumis à l'approbation de M. le ministre de l'intérieur.

DISPOSITIONS GÉNÉRALES.

Art. 43. — Aucune modification aux présents statuts ne sera soumise à l'approbation de l'assemblée générale, qu'autant qu'elle aura été présentée par le Comité.
Ces modifications devront être approuvées par ordonnance royale.

* Art. 44. — **Malgré les modifications apportées par les présentes aux précédents statuts, les anciens Sociétaires demeurent libres de continuer à faire partie de l'Association, d'après les conditions réglées par l'Ordonnance royale du 17 février 1848.**
Les anciens Sociétaires qui voudraient jouir des nouveaux avantages conférés par les présentes modifications, conserveront leur ancien N° d'ordre dans la Société, mais à la condition expresse de rapporter dans le délai de dix ans, à partir de la promulgation du décret à intervenir la différence qui existe entre les cotisations et le droit d'admission qu'ils ont versés et ceux imposés présentement par l'art. 8.

<div style="text-align:right">
Pour le Comité,

Le Président-Fondateur,

Signé : B^{on} **I. TAYLOR.**
</div>

Pour copie conforme,
Le Secrétaire-Rapporteur.
E. PIERRON.

* Art. 42. — Malgré les modifications apportées par les présentes aux précédents statuts, les anciens sociétaires continueront à faire partie de l'association, sans être tenus de signer une nouvelle adhésion.
Les présents statuts ont été approuvés à l'unanimité par la délibération du Comité de l'association, en date du 28 décembre 1847.

PROCÈS-VERBAL
De l'Assemblée générale extraordinaire
DU DIMANCHE 12 AOUT 1855.

La séance est ouverte à une heure un quart.

M. le baron TAYLOR, adresse à l'assemblée une allocution dans laquelle il lui fait observer que le vote par *oui* ou par *non* la fait souveraine, qu'elle n'a pas besoin de recourir au désordre pour assurer le triomphe de son opinion ; dans sa conviction le calme sera maintenu, les sociétaires ne voudront pas démentir les seize années d'amitié, de confiance qu'ils ont données à leur fondateur.

Des applaudissements vifs et prolongés répondent au discours préliminaire de M. le Président.

Au moment où la parole va être donnée à M. Pierron pour la lecture de son exposé des motifs, M. Kalekaire, se lève et demande qu'avant toute chose M. le Président veuille bien donner lecture d'une lettre de M. Marty, insérée le matin même dans un journal.

Interruptions en sens divers,

M. le baron TAYLOR, répond à M. Kalekaire; qu'il croit inutile d'interrompre l'ordre du jour de l'assemblée, pour incidemment donner lecture d'une lettre que tout le monde peut connaître en lisant la Revue et Gazette des théâtres ; et que d'ailleurs cette protestation faite contre un projet qui n'est pas encore livré dans ses détails à la publicité lui semble au moins prématurée.

M. BARET de la Comédie-Française, se lève à son tour et proteste contre toute modification qui dénaturerait le but et le principe de l'Association telle qu'elle a été fondée en 1840 et sanctionnée par l'ordonnance royale de 1848.

Cette protestation est accueillie par ces mots : Attendez ! attendez ! vous ne savez pas ce qu'on veut faire.

M. PIERRON commence enfin au milieu du silence le plus complet et le plus digne, la lecture de l'exposé des motifs qui ont engagé le président et le comité à présenter au vote de l'assemblée et ensuite à son Ex. le Ministre de l'intérieur, s'il y a lieu, les modifications jugées nécessaires aux statuts de 1848 :

Interrompu fréquemment par des marques non équivoques d'approbation, cet exposé est salué après le dernier mot par deux salves chaleureuses de bravos auxquels se joignent ceux de quelques adversaires de la révision.

M. le PRÉSIDENT annonce ensuite que les statuts imprimés ayant en regard les modifications dont le commentaire vient d'être fait, vont être distribués à l'assemblée, et que la séance sera suspendue pendant vingt minutes.

Distribution des imprimés est faite, La séance est suspendue.

A deux heures et demie, M. le président annonce la reprise de la séance.

M. LHERITIER demande l'ajournement du vote.

M. le baron TAYLOR fait observer que tout membre de l'assemblée peut demander et obtenir la parole s'il veut combattre les modifications et si l'assemblée juge à propos de l'entendre.

M. LHERITIER croit que l'assemblée n'est point préparée à discuter, après un examen de vingt minutes, un travail que le Comité a mis trois mois à élaborer.

Les cris : au vote se font entendre.

M. PIERRON répond à M. Lhéritier que le vote de l'assemblée a bien plus de force que toute discussion, puisque d'un seul mot, elle peut renvoyer le projet à ses auteurs.

M. LHERITIER voudrait pour la majorité pour ou contre, le vote entier de l'Association.

M. PIERRON réplique que l'assemblée générale représente l'universalité des sociétaires. Il faut bien qu'il en soit ainsi, les statuts ne permettant pas que le nombre des associés convoqués dépasse le chiffre de cinq cents. Dans toutes les sociétés existantes, où des intérêts graves sont en jeu, la décision prise

par les sociétaires présents, l'est au nom de tous ceux qui composent la Société. Indépendamment qu'un vote, pour être valable, doit être donné séance tenante et non par correspondance, si le Comité avait recours au scrutin de liste dans les départements où à l'étranger, on ne manquerait pas de crier à la pression morale exercée d'abord par le Comité sur les délégués, puis par les délégués sur les artistes.

M. le Président redemande si quelqu'un veut prendre la parole contre le projet.

M. Albert s'adressant à l'assemblée, témoigne le désir d'apporter quelques explications subsidiaires au remarquable exposé des motifs de son collègue Pierron.

M. ALBERT, vice-président, s'exprime ainsi :

Messieurs et chers Camarades,

Je suis un des neuf signataires de l'acte constitutif de notre Association. Avant d'avoir l'honneur d'être élu vice-président, j'avais pendant quatorze années consécutives rempli les fonctions de secrétaire du Comité.

Ainsi que cela vous a été dit à la dernière assemblée générale (*avec trop de bienveillance, pour moi, je le confesse*), j'ai, dans un travail important, aujourd'hui entre les mains de son Exc. le ministre d'Etat, plaidé la cause de nos Camarades de province, et je ne considérerai ma tâche comme accomplie qu'après avoir vu les bonnes promesses qui nous ont été faites, réalisées à l'aide d'une réforme sérieuse et définitive.

J'aime et j'aimerai toujours cette Association, dont notre digne fondateur est le père, et que j'ai, pour ainsi dire, tenue sur les fonts de baptême ! Ce sont ces motifs, chers Camarades, qui m'ont fait solliciter du Comité la faveur de vous adresser, en ma qualité d'*ancien*, quelques paroles avant le vote.

Je serai bref, car, après l'exposé des motifs que vous venez d'entendre, votre conviction doit être formée. Cependant, j'ose compter sur votre attention. Veuillez m'écouter, je vous prie ; ce sera une recompense pour moi des services que je crois avoir rendus à notre œuvre.

Chers Camarades, le passé porte en lui de féconds enseignements ; aussi, dans les sciences, dans les arts, en politique,... dans toutes les branches qui constituent l'état social, lorsqu'on se trouve dans une situation embarrassante, extrême, c'est vers le passé qu'on se tourne ; c'est lui qu'on interroge, et qui presque toujours indique les moyens de salut !

Eh bien ! mes chers Camarades, dans les circonstances où nous sommes, pour faire cesser l'agitation, l'incertitude, que beaucoup d'entre nous ressentent ; pour qu'il apparaisse clairement à chacun dans quelle voie il doit s'engager, c'est le passé de notre Association que nous ferons bien d'interroger. Je l'ai fait pour vous.

Depuis trois mois, le Comité est resté calme, sinon indifférent, aux attaques dont il a été l'objet. Il avait une mission à remplir ; il l'a remplie, laissant de côté ce qui lui était personnel... pour ne songer qu'à l'intérêt général. Cette modération aura, je l'espère, été appréciée, et aujourd'hui, que nous sommes devant l'assemblée générale, seul juge de qui nous relevons, c'est avec le même esprit de conduite que nous attendrons le résultat du vote. — Mais, comme je vous en ai prié, permettez-moi quelques mots,... quelques citations rétrospectives avant l'ouverture du scrutin.

Le 14 mai 1854, l'honorable rapporteur du Comité, M. Samson, commençait ainsi le compte-rendu de l'exercice qui venait de s'écouler :

« Il y a quatorze ans, M. le baron Taylor réunissait chez lui des acteurs de différents théâtres ; il les entretenait de leurs camarades pauvres et (chose plus cruelle), languissant dans une pauvreté sans espoir ; il leur montrait l'incertitude de leur propre avenir, la nécessité de s'unir entre eux pour conjurer des chances fatales, pour secourir des misères nombreuses. Il combattait des préventions et des craintes nées d'un essai malheureux, et, jetant sur la table qui le séparait de son auditoire un billet de mille francs, il s'écriait : Voilà le premier fonds de la généreuse entreprise à laquelle je vous convie, de la caisse fraternelle que j'inaugure en ce moment. Dût mon offrande y tomber seule, je ne la reprendrai point. Les intérêts

produits par le placement qui en sera fait, s'accumuleront sans cesse jusqu'au jour où ils formeront une somme digne d'être offerte à l'infortune la plus respectable du théâtre. Cette somme deviendra la pension viagère d'un artiste dramatique, et le décès du titulaire créera à l'instant même un titulaire nouveau ; car cette rente sera perpétuelle comme le sont, hélas les misères auxquelles elle est consacrée.

» Ce billet de mille francs, voilà, messieurs (ne l'oublions jamais), la première pierre de notre édifice. Un comité provisoire de neuf membres fut nommé pour régulariser l'Association et en établir les statuts. Au 16 mai 1840, ce comité avait achevé sa mission, et dans des réunions successives, toujours convoquées chez M. le baron Taylor, il soumettait aux artistes le compte-rendu de ses travaux et les statuts de l'institution projetée ; et l'enthousiasme éclatait, et les adhésions se multipliaient : l'Association était fondée, et, un an plus tard, en face de l'assemblée générale, le comité proclamait qu'elle était INDESTRUCTIBLE.

» Cette parole n'était point, messieurs, un de ces artifices de langage trop souvent employés pour séduire et remuer un auditoire : c'étaient une conviction sincère et un présage certain.

» Oui, l'Association des artistes dramatiques est une œuvre indestructible. Sans doute quelques jours mauvais sont venus traverser sa prospérité ; elle a trouvé des adversaires, des ennemis même parmi ceux qu'elle appelait à elle pour abriter leur avenir, pour protéger de sa puissance collective leur faiblesse individuelle. Elle a vu jusqu dans ses rangs de fougueux esprits plus disposés à lui reprocher le bien qu'elle ne pouvait pas faire, qu'à la bénir de celui qu'elle accomplissait. De sourdes rumeurs, des attaques violentes ont grondé parfois autour de votre comité, sans le détourner un moment de la tâche importante qu'il avait à remplir. Il ne s'est laissé ni effrayer ni entraîner. Aujourd'hui, il ne reste plus parmi nous que six de vos mandataires de 1840 ; mais les modifications qu'a reçues le comité n'en ont point altéré les doctrines, attiédi le zèle, affaibli le courage. La pensée fondatrice est restée debout, toujours active et victorieuse. Il est vrai qu'elle était représentée, ou, pour mieux dire, personnifiée par M. le baron Taylor, qui n'est point soumis aux chances de le réélection et dont l'inamovibilité est consacrée par nos statuts non moins que par notre reconnaissance.

» Partout où des hommes se réunissent pour délibérer sur quelque matière que ce soit, il faut s'attendre à la divergence des opinions, aux irritations de l'amour-propre, aux emportements de la parole, aux tempêtes de la discussion. Notre comité a dû subir cette loi commune, inévitable. De semblables orages n'attestent le plus souvent que la véhémence, un peu despotique, des convictions ardentes et sincères. Ils s'apaiseraient bientôt d'eux-mêmes, si le bruit qui s'en répand au dehors n'allait provoquer des interprétations quelquefois blessantes, des blâmes toujours réputés injustes par ceux qui en sont frappés et dont l'écho, revenant dans le sein de nos réunions, y apporte des agitations nouvelles et rallume des colères qui ne demandent qu'à s'éteindre.

» Ces débats affligeants enlèvent à de précieux intérêts un temps qui devrait exclusivement leur appartenir ; c'est là leur inconvénient le plus fâcheux sans doute ; car, entre gens qui s'estiment et qui sont animés d'un égal dévouement à l'institution, la pensée qui finit par dominer, par absorber toutes les autres, est celle du devoir.

» Nos luttes intestines n'ont jamais pu menacer l'existence ni interrompre la prospérité de l'Association. Les plus graves évènements politiques ont passé sur elle : une seule fois ils ont diminué ses ressources et jeté dans son sein des inquiétudes et des troubles dont la trace s'est rapidement effacée. Tous les pouvoirs ont été pour elle bienveillants et protecteurs ; elle s'appuie sur quatorze ans de durée, de progrès, de services, sur la consécration de la loi, sur l'estime publique. Son comité peut donc répéter en 1854 ce qu'il disait en 1841 : L'ASSOCIATION DES ARTISTES DRAMATIQUES EST INDESTRUCTIBLE. »

Le passage que je viens de citer dépeint malheureusement à merveille la situation d'aujourd'hui. Je n'aurais ni plus exactement ni aussi bien dit que l'honorable rapporteur de 1854 ; j'ai donc eu raison d'avoir recours à lui. De votre côté, Messieurs et chers Camarades, croyez aux sages conseils donnés ici par M. Samson, et le calme et l'union reparaîtront promptement.

Mais poursuivons.

En 1848, une assemblée générale spéciale, eut lieu dans la salle du bazar Bonne-Nouvelle. Dans l'effervescence de la discussion, un sociétaire, mêlant inconsidérément la politique aux questions qui nous agitaient, dit, à propos de notre honorable président : *Il n'y a plus de barons !* « Soit, reprit avec enthousiasme notre ex-collègue M. Derval, mais *il a droit à la confiance*, au respect de tous les co-

médiens... Il est le père de l'Association... Enlevez-lui donc ce titre... je vous en défie!... »

Vous devez vous le rappeler, Messieurs, les applaudissements les plus frénétiques éclatèrent de toutes parts, et jamais peut-être ovation plus sincère ne fut faite à celui qui en est digne à tant de titres.

Eh bien ! chers Camarades, si M. le baron Taylor est le père de l'Association, et vous l'avez cent fois reconnu et proclamé, pourriez-vous aujourd'hui le croire capable de sanctionner des modifications qu'il ne jugerait pas bonnes, nécessaires, indispensables !

Quoi ! ce père si bon, si dévoué, cet honorable fondateur et président à vie de quatre autres Associations, ce philanthrope dont le nom est béni par tant de malheureux, cet homme de bien, viendrait tout à coup à changer ? Il mentirait à toute sa vie, il abuserait, tromperait ses enfants !... Est-ce possible ?, Est-ce croyable ?, Non, non, mille fois non !

Rappelez encore vos souvenirs. Combien de fois ne l'avez-vous pas entendu aux assemblées générales vous dire : Venez à moi, venez à l'Association, imposez-vous, aidez-moi, et dans un avenir prochain vous aurez des pensions de droit, non pas de 200 et 300 francs, mais de 500, 600, peut-être même de 800 francs. Il est donc dans la voie qu'il a toujours suivie, il organise, il développe le progrès !

Lorsque pour la première fois vous fûtes réunis en assemblée générale; lorsqu'on vous demanda pour vos camarades vieux et infirmes de verser mensuellement 50 centimes dans la caisse de l'association, est-il un seul de vous qui se soit dit : Ces 50 centimes produiront en quinze années un capital de 700,000 francs !

Nous aurions été fous de rêver un tel succès ! Notre honorable fondateur osait l'espérer, lui !.. Oui, il y croyait : car son plan était tracé, son but marqué. Les bals, les fêtes, les représentations à bénéfice, les loteries, le travail en commun... il en avait calculé, pesé les résultats probables, et, grâce à son infatigable dévouement, de l'espoir il fit promptement, de ce qui semblait un rêve, une éclatante réalité !

Et en vous disant 700,000 francs en quinze années, chers camarades, je ne parle que de notre caisse... car si vous calculez les recettes des cinq Associations qu'il a fondées, c'est une somme de trois millions... qu'il a réalisée !

Que ces brillants résultats du passé vous fassent avec confiance marcher à plus grands pas : la route est toujours la même, mais déblayée, élargie et surtout raccourcie.

Voici ce qu'a dit encore l'honorable M. Samson en terminant son rapport, le 18 avril 1852 :

« Dans six ans, messieurs, votre revenu aura deux destinations diverses : UN QUART sera réservé aux secours et LES TROIS AUTRES QUARTS seront consacrés à l'acquittement des pensions LÉGALEMENT ACQUISES PAR L'AGE & LE TRAVAIL.

» Nous vous rappelons avec une bien vive satisfaction que bientôt nous toucherons à ce but si ardemment souhaité et qui semblait un rêve à l'origine de l'Association. Le temps a marché, et chaque jour qui fuit transforme le rêve en une réalité prochaine. »

C'est au nom du Comité que l'honorable rapporteur parlait. Le Comité doit donc aviser aux moyens de tenir cette promesse religieusement. Si vous ne modifiez pas les statuts, notre collègue Pierron vient de vous le prouver, vous maintiendrez des déceptions que l'avenir augmentera : vous empêcherez le progrès.

Chers camarades, ayez donc foi encore en celui qui a tant fait pour nous, puisqu'il vous dit : cette réforme est bonne, croyez-le ! mettez toute passion, tout parti pris de côté, oubliez le bruit qui s'est fait au dehors, songez que personne n'est lié ; les artistes qui touchent les appointements les plus faibles sont, remarquez-le bien, les premiers intéressés à la création de la pension de 600 fr., les heureux mêmes doivent voir cette amélioration d'un bon œil, car c'est un acte de vraie philanthropie ; et puis, qui sait, mon Dieu ! la fortune a souvent de cruels retours... C'est peut-être en même temps prévoir pour eux-mêmes.

Bref, chers camarades, on vous l'a dit et je vous le répète, les modifications ne touchent en rien aux *droits présents*, *aux droits acquis* ! Les pauvres auront la même part de secours, vous aurez vos pensions acquises sous l'empire des statuts

actuels si vous le voulez. Marchez donc, marchez avec confiance... C'est le même cœur qui vous guide, il vous chérit, il vous l'a prouvé... Ne répondez pas à tant de dévouement par de l'ingratitude. Mais, que dis-je? lorsqu'un père bien aimé demande à ses enfants une preuve de confiance, ceux-ci assurément ne la lui refuseront pas !

Cette allocution est couverte d'applaudissements.

M. BARET, renouvelle sa protestation, basée dit-il sur ce fait, que dans trois ans il aura l'âge voulu par les statuts actuels pour avoir droit à la pension de trois cents francs et que lorsqu'il se présentera au Comité, le Comité l'ajournera à 1870.

M. PIERRON prend occasion de l'incident pour faire observer à l'assemblée que si la protestation publiée dans la Revue et Gazette des théâtres a été signée avec une connaissance de cause aussi parfaite que celle dont M. Baret vient de faire preuve, en interprétant de la sorte l'article 42, il est aisé de comprendre de quelle importance cette protestation doit être considérée, son but principal étant de constater la violation de droits acquis, droit que le Comité n'a jamais songé à détruire et qu'il maintient de par la légalité et sa conscience. M. Pierron dit ensuite à M. Baret, que si dans trois ou quatre ans il réunit les conditions exigées par les statuts pour avoir droit à la pension, il l'obtiendra sans aucun ajournement.

M. le baron TAYLOR redemande pour la troisième fois si quelqu'un veut prendre la parole contre le projet, une voix dans l'auditoire réclame l'ajournement du vote.

M. le PRÉSIDENT demande à l'assemblée à se prononcer par assis et levé si elle veut passer immédiatement au vote ou l'ajourner.

Une immense majorité se prononce pour le vote immédiat, il résulte de la contr'épreuve où quelques membres seulement se lèvent, que l'assemblée regarde la question comme parfaitement élucidée et que personne n'ayant profité des trois interpellations de M. le Président à la parole offerte, elle veut décider séance tenante.

Se rendant aux vœux de l'assemblée M. le Président déclare le scrutin ouvert. Les dames sociétaires sont admises à voter.

A quatre heures précises le scrutin est fermé.

Le dépouillement en est fait sous la surveillance du Président-fondateur et des membres de l'assemblée qui veulent bien aider les présidents et secrétaires dans cette opération.

Sont nommés scrutateurs par le Président les membres dont les noms suivent : MM. Chambéry, P. Laba, Salvador, Omer, Lacressonnière, Deloris, Armand Dubarry, Paulin, Romanville et Bousquet.

Sur 418 membres présents 387 ont pris part au vote qui a donné le résultat suivant :

Deux cent soixante-trois membres ont voté OUI

Cent vingt-quatre ont voté NON

Conséquemment, *les deux tiers plus cinq voix, ayant approuvé les modifications, le président proclame, au nom de l'assemblée générale représentant l'universalité des sociétaires, qu'il y a lieu à adresser une requête à S.E. Monseigneur le Ministre de l'intérieur pour solliciter un décret impérial sanctionnant lesdites modifications.*

Le Président-Fondateur avant de lever la séance, félicite l'assemblée sur le maintien du bon ordre qui n'a point cessé de régner.

La séance est levée à cinq heures moins un quart.

Pour copie conforme,
Le Secrétaire,
Eugène MOREAU.

Adopté par le Comité,
Le Président-Fondateur,
B^{on} I. TAYLOR.

Paris. Typ. Jules-Juteau, rue St-Denis, 841.

www.ingramcontent.com/pod-product-compliance
Lightning Source LLC
Chambersburg PA
CBHW030128230526
45469CB00005B/1855